中國碑帖名品二編[七]

馬鳴寺根法師碑

上海書畫出版社

前言

中華文明綿延五千餘年，文字實具第一功。從倉頡造字而雨粟鬼泣的傳説起，歷經華夏子民智慧聚集、薪火相傳，終使漢字生生不息、蔚爲壯觀。伴隨着漢字發展而成長的中國書法，基於漢字象形表意的特性，在一代又一代書寫者的努力之下，最終超越其實用意義，成爲一門世界上其他民族文字無法企及的純藝術，并成爲漢文化的重要元素之一。在中國知識階層看來，書法是中國人『澄懷味象』、寓哲理於詩性的藝術最高表現方式，她净化、提升了人的精神品格，歷來被視爲『道』『器』合一。而事實上，中國書法確實包羅萬象，從孔孟釋道到各家學説，從宇宙自然到社會生活，中華文化的精粹，在其間都得到了種種反映，書法無愧爲中華文化的載體。書法又推動了漢字的發展，篆、隸、草、行、真五體的嬗變和成熟，源於無數書家承前啓後、對漢字美的不懈追求，多樣的書家風格，則愈加顯示出漢字的無窮活力。那些最優秀的『知行合一』的書法家們是中華智慧的實踐者，他們匯成的這條書法之河印證了中華文化的發展。

因此，學習和探求書法藝術，實際上是瞭解中華文化最有效的一個途徑。歷史證明，漢字及其書法衝破了民族文化的隔閡和時空的限制，在世界文明的進程中發生了重要作用。我們堅信，在今後的文明進程中，這一獨特的藝術形式，仍將發揮出巨大的力量。然而，在當代這個社會經濟高速發展、不同文化劇烈碰撞的時期，書法也遭遇前所未有的挑戰，這其間自有種種因素，而漢字書寫的退化，或許是書法之道出現踟躕不前窘狀的重要原因，因此，有識之士深感傳統文化有『迷失』和『式微』之虞。書法藝術的健康發展，有賴於對中國文化、藝術真諦更深刻的體認，匯聚更多的力量做更多務實的工作，這是當今從事書法工作的專業人士責無旁貸的重任。

有鑒於此，上海書畫出版社以保存、還原最優秀的書法藝術作品爲目的，從系統觀照整個書法史藝術進程的視綫出發，於二〇一一年至二〇一五年間出版《中國碑帖名品》叢帖一百種，受到了廣大書法讀者的歡迎，成爲當代書法出版物的重要代表。爲了能夠更好地呈現中國書法的魅力，滿足讀者日益增長的需求，我們決定推出叢帖二編。二編將承續前編的編輯初衷，擴大名作的匯集數量，進一步提升品質，以利讀者品鑒到更多樣的歷代書法經典，獲得對中國書法史更爲豐富的認識，促進對這份寶貴遺産更深入的開掘和研究。

上海書畫出版社

簡 介

《馬鳴寺根法師碑》，北魏正光四年（五二三）二月四日立於今山東省廣饒縣大王鎮（原樂安縣境內大王橋）。明嘉靖時編纂，清雍正十一年（一七三三）重修的《樂安縣志》載：『馬鳴寺在城東南二十五里郭家社。』但未記碑文，未知明時此碑是否尚在原處。碑爲圭首，上方陰文楷書『馬鳴寺』三字，其下陽文楷書『魏故根法師之墓碑』八字。碑陽楷書，二十二行，行三十字。碑文記述了根法師之生平事迹。此碑於清中期後開始有斷紋，咸豐、同治年間斷裂爲三。一九八四年移往濟南，碑石現存山東石刻藝術博物館。此碑書法雄偉勁健、變化多姿，爲北魏碑刻之上品。

本次選用之本爲朵雲軒所藏清乾嘉時期所拓未斷本，經褚德彝舊藏，册中有端方及潛園、李葆恂、褚德彝題跋。爲首次原色全本影印。整幅拓本爲上海圖書館藏清乾嘉時期所拓未斷本。

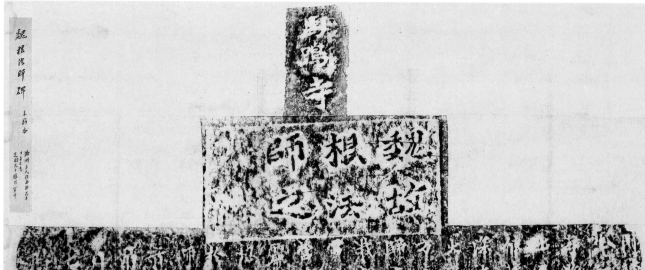

馬鳴寺：始建於北魏太武帝拓跋燾太平真君二年（四四一），位於今山東省東營市廣饒縣大王鎮。南北朝時期頗有盛名，至北周武帝宇文邕「滅佛」，逐代毀廢，今已不存。

【碑額】馬鳴寺 ／魏故／

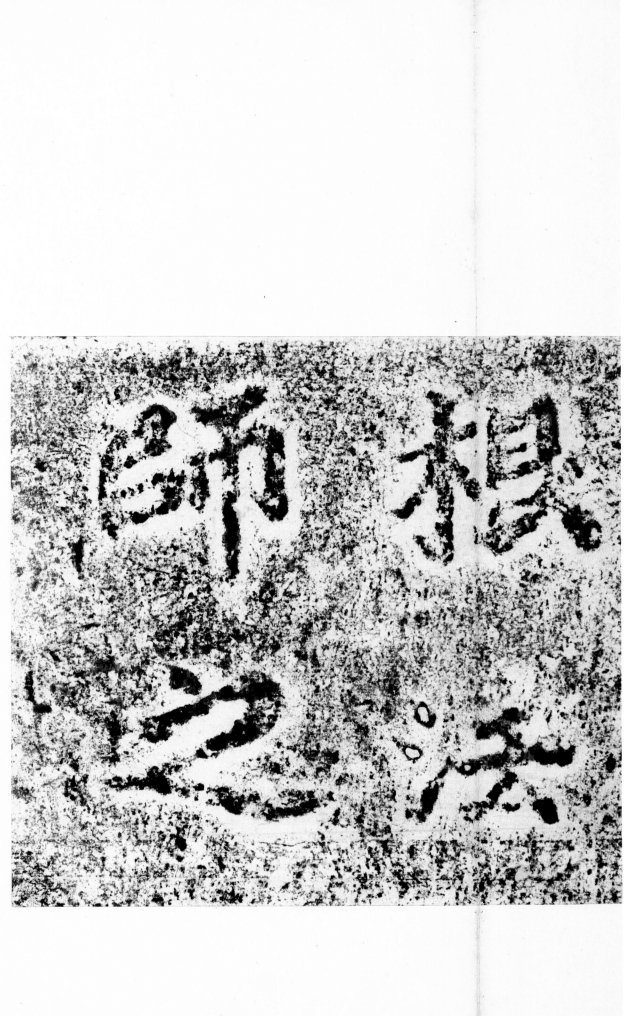

【碑陽】师諱□□□□ ／ □□子之孫也。 ／ 法師□□□□ ／

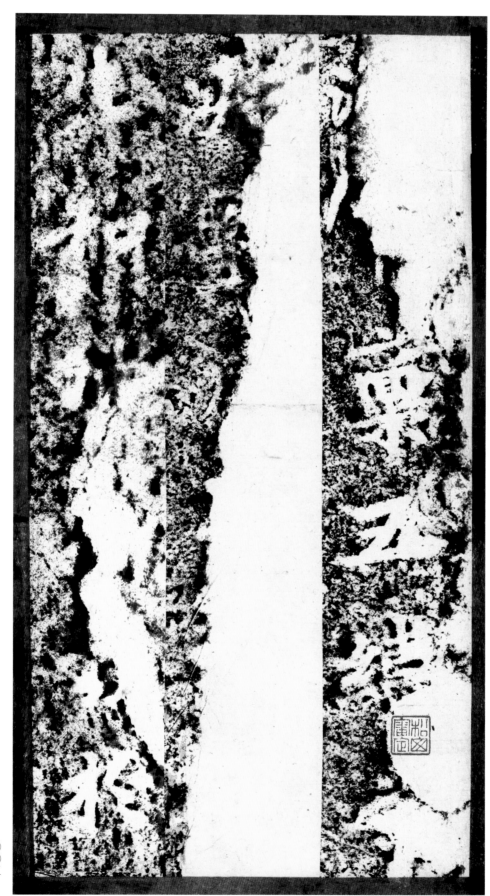

□□禀五緯□ ／ □□□□□□ ／ 生知□□□於 ／

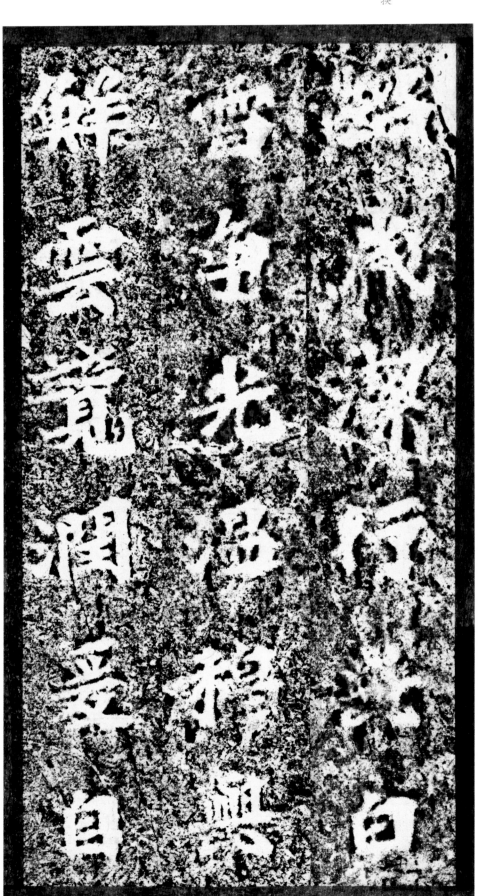

韶歲……即韶年，童年。韶，即兒童換
齒。

爰……語助詞。

韶歲。潔行與白／雪爭光，温穆與／鮮雲競潤。爰白／

弱年：弱冠之年。古人二十歲行冠禮，以示成年，但體猶未壯，故稱。

曾閔：曾參與閔損的并稱。二人皆爲孔子弟子，入列『孔門十哲』『二十四孝』，以孝行著稱。曾參，字子輿，春秋時期魯國人。閔損，字子騫，春秋時期魯國人。

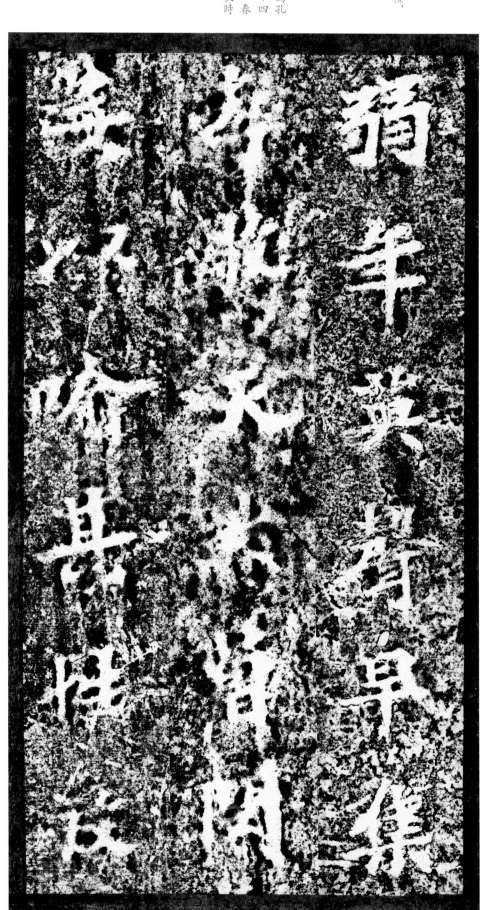

弱年，英聲早集。／孝敬天然，曾閔／無以喻其性；敏／

顏冉：顏回與冉耕的并稱。二人皆爲孔子弟子，入列『孔門十哲』，皆以德行著稱。前蜀貫休《上杭州令狐使君》詩：『顏冉德無鄰，分憂浙水濱。』顏回，字子淵，春秋時期魯國人，是孔子最得意的弟子。冉耕，字伯牛，春秋時期魯國人。

堯昂孤上：高潔孤傲。堯，高。孤上，猶言『孤高』。

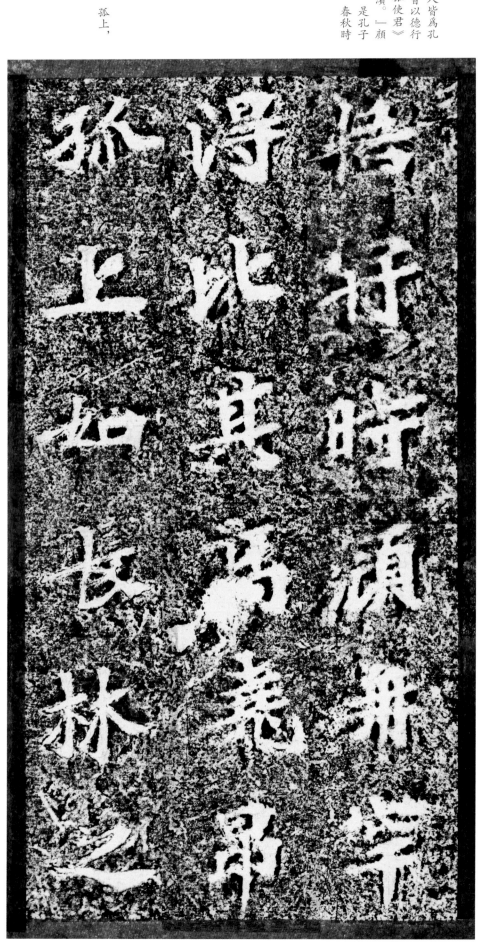

悟冠時，顏冉罕 ／ 得比其高。堯昂 ／ 孤上，如長林之 ／

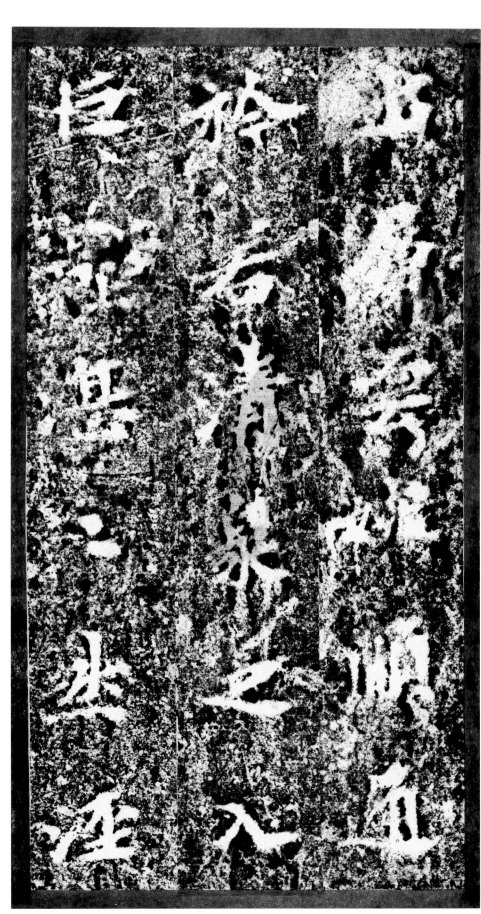

出層雲；婉順通／衿，若清泉之入／巨壑。湛湛然瀅／

婉順通衿：和順通達。

湛湛：清澄明澈貌。

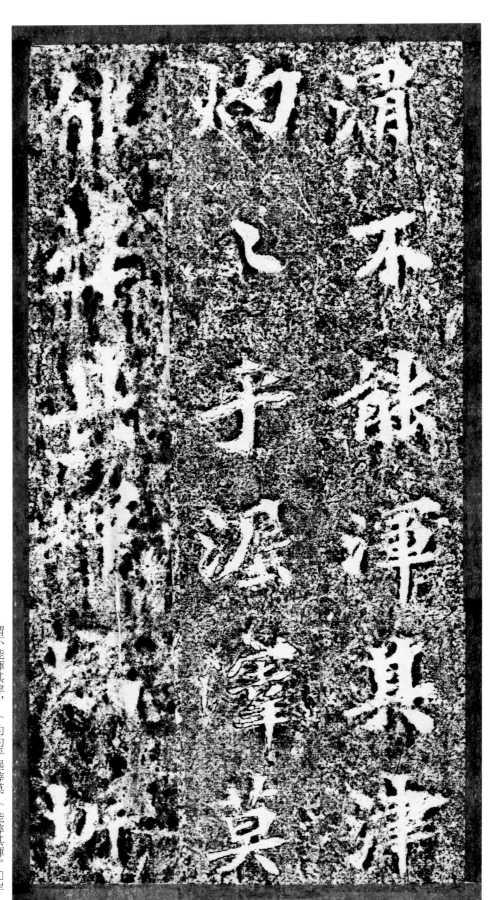

渭不能渾其津，／灼灼乎湜湜莫／能弊其輝。口岸／

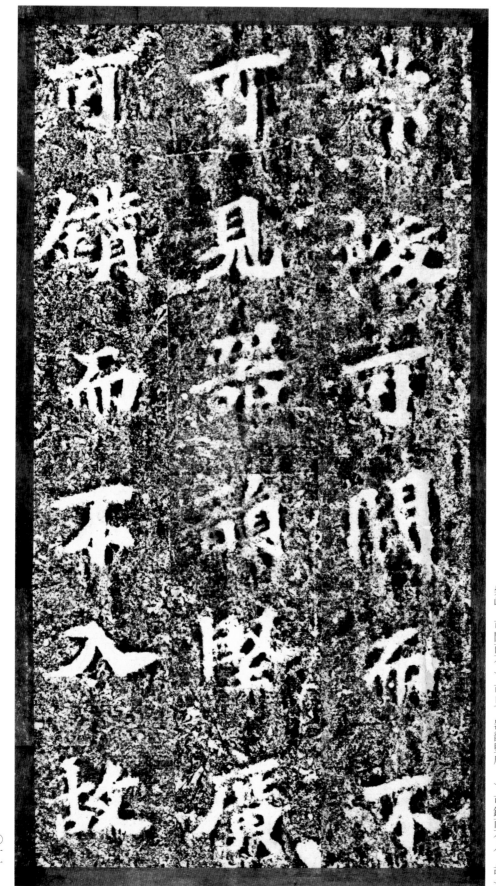

崇峻，可聞而不／可見；器韻堅廣，／可鑽而不入。故／

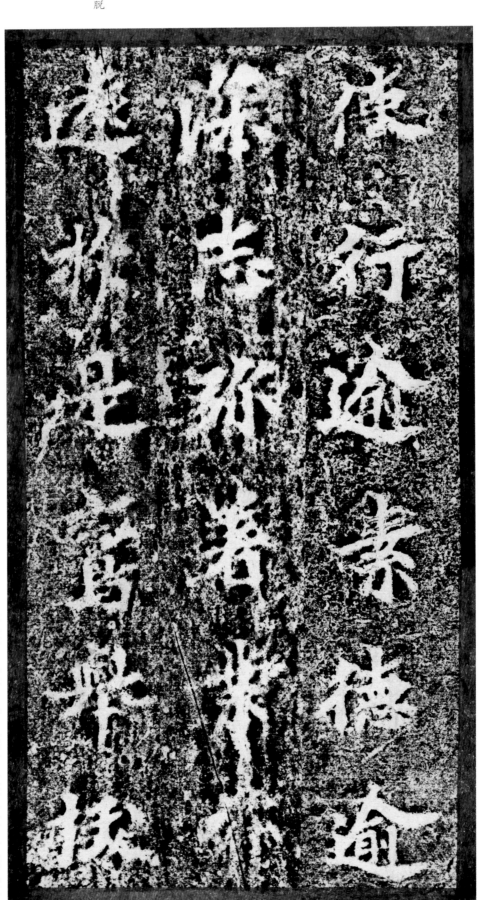

弥：更加。

鸑举拔俗：像鸑鳥騰空飛舉，超然脫俗。

使行逾素，德逾／深，志彌著，業彌／遠。於是鸑舉拔／

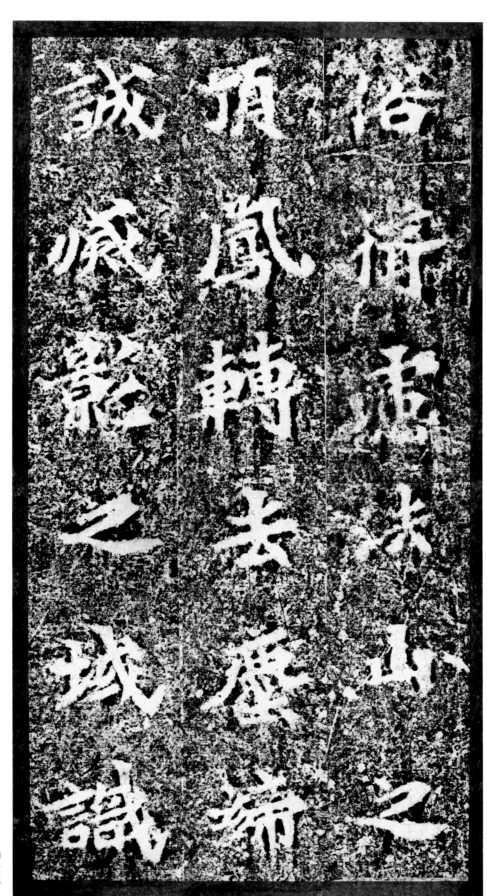

聳慮：凝聚心神。

俗，聳慮法山之 ／ 頂：鳳轉去塵，締 ／ 誠滅影之域。識 ／

○二三

火構：火屋，此指充滿煩惱與痛苦的塵世，與後文「火宅」意同。構，本意架木造屋。

弗康：不安。《文選》張衡《東京賦》：「觀者狹而謂之陋，帝已識其泰而弗康。」薛綜注：「康，安也。」

化城：佛教語，指佛陀欲超度眾人，見其畏懼路途艱險而欲退還，乃幻化一城郭，行小乘涅槃之便，作中途歇息之處，最終使眾人繼續前行而得大乘佛果。詳見《法華經·化城喻品》。

伍止：不能停止。伍，否。

三乘：佛教語，指聲聞乘、緣覺乘和菩薩乘，各乘依據每人根器淺深，而行不同的解脫之道。

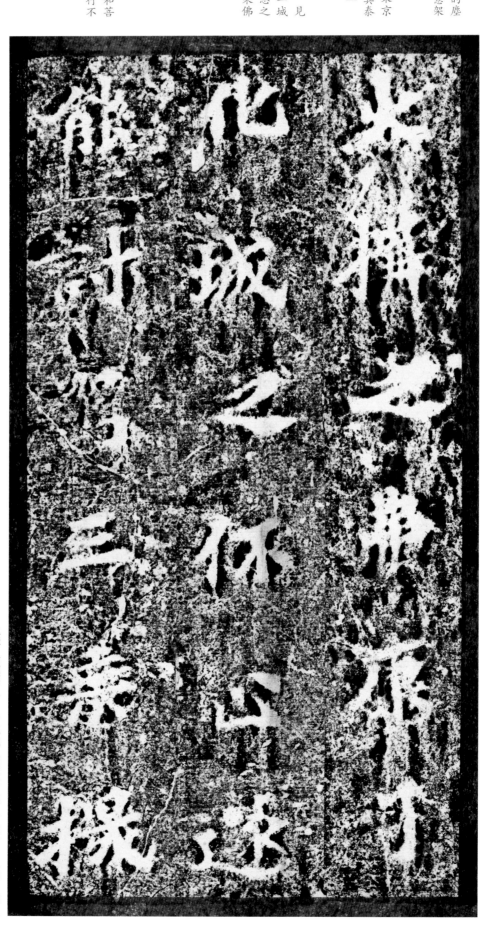

火構之弗康，丁／化城之伍止。遂／能討習三乘，機／

御十地，大夏閑/居，授講後生，四/方慕義，雲會如/

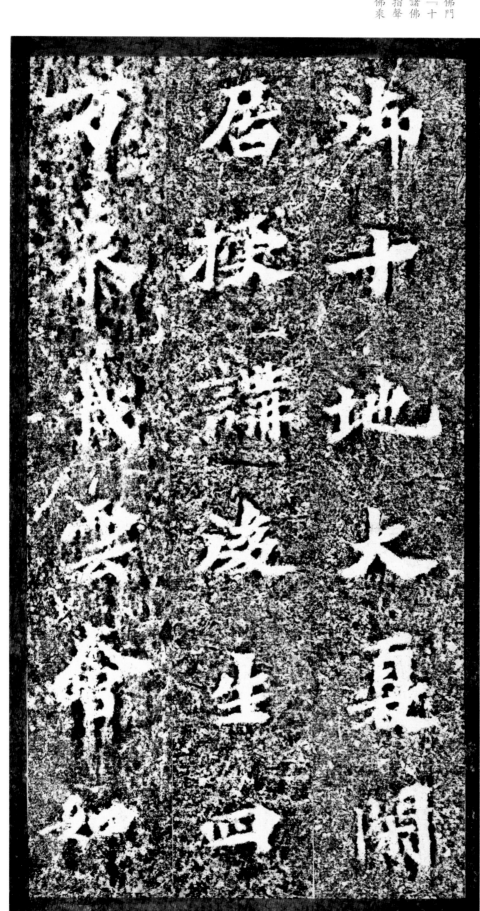

機御十地：稟賦聰慧以至博貫通徹佛門
的各種境界。十地，佛教語，又稱『十
柱』，謂修行所經歷的十個境界。諸佛
經中，其名目內容略有不同，大致指聲
聞乘、緣覺乘及菩薩乘各有十地，佛乘
又有十地，統稱『四乘十地』。

大夏：即『大廈』，高大的屋室。

〇一五

鳩公：鳩摩羅什，天竺人，五胡十六國時期後秦高僧。七歲隨母出家，遍遊西域，博冠諸經。後秦姚興伐涼降之，以國師禮遇，始入長安逍遙園，與弟子譯出眾經，凡三百八十餘卷。相傳其圓寂後，火化而舌不爛，以證所譯準確無誤。

灞西：灞水以西，此指長安。灞水，古水名，渭河支流，在陝西省中部，源出藍田縣東，秦嶺北麓，經西安市東，北流入渭河。

未得方其輻湊：意爲不能和根法師座下徒眾廣集的景象相比。方，相等，等同。輻湊，即輻輳，比喻人或物像車輻聚集於車轂一般。

朗上：僧朗。據《高僧傳》載，其爲京兆人，年少便雲遊問道，後於泰山西北側金輿谷崑崙山中別立精舍，講經說法，徒眾百有餘人，盛名一時。前秦符堅、後秦姚興、南燕慕容德、東晉孝武帝、北魏拓跋珪多欽慕其名，禮遇有加。後卒於山中。

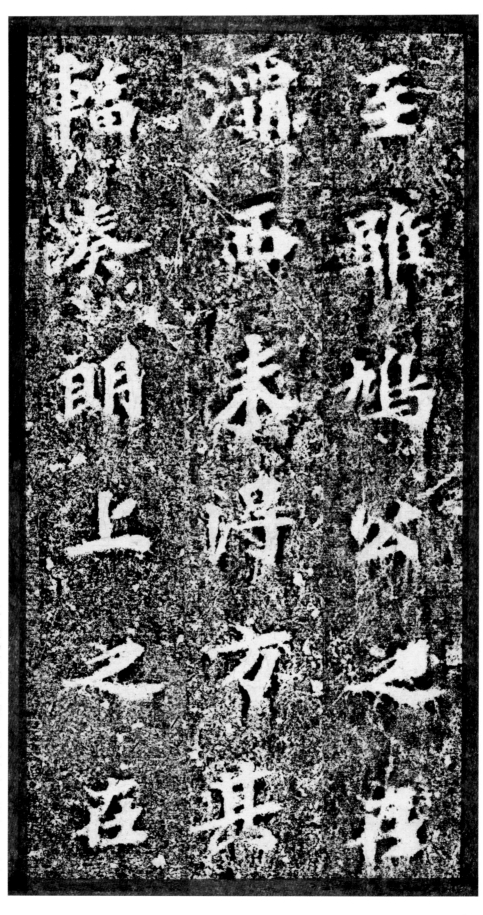

至。雛鳩公之在 ／ 灞西，未得方其 ／ 輻湊；朗上之在 ／

汶北：汶水以北，此指泰山地區。汶水，古水名，今大汶河，發源於山東省萊蕪縣北，古代經東平縣至梁山東南，流入濟水，今西流入東平湖，下至黃河。

偈：何。

歸市：趨向集市，形容人群眾多而踴躍。

八關之夜：佛教語。指僧徒一晝夜要受持八條戒律，分別為不殺生，不偷盜，不邪淫，不妄語，不飲酒食肉，不著花鬘瓔珞、香油塗身、歌舞倡伎故往觀聽，不坐高廣大牀，不過齋後喫食。

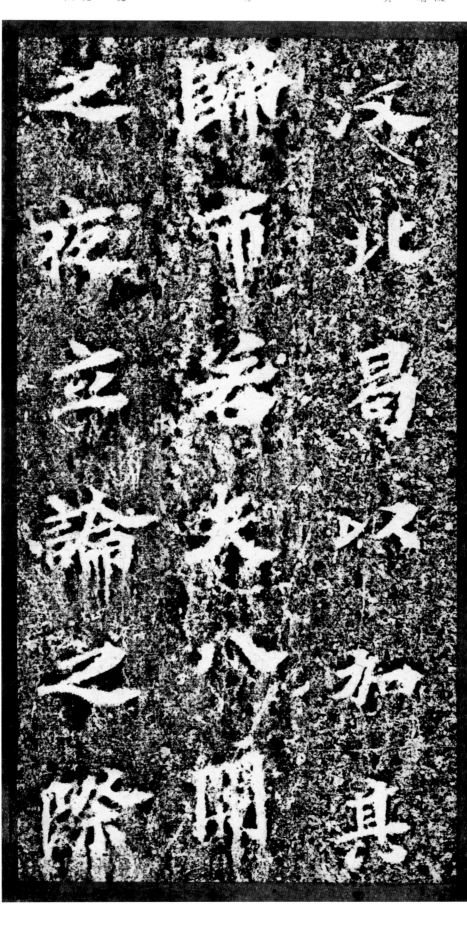

汶北，曷以加其／歸市。若夫八關／之夜，立論之際，／

淵澹：深遠淡泊。

浚發：迅速顯現出來。南朝梁沈約《齊故安陸昭王碑文》：「爰始濯纓，清猷浚發。」

沖微：細小精微的妙理。

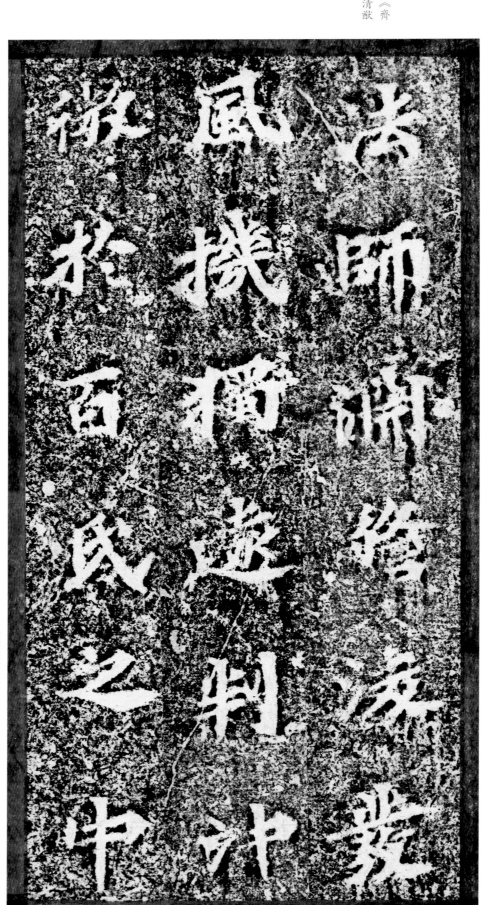

法師淵澹浚發，／風機獨遠。判沖／微於百氏之中，／

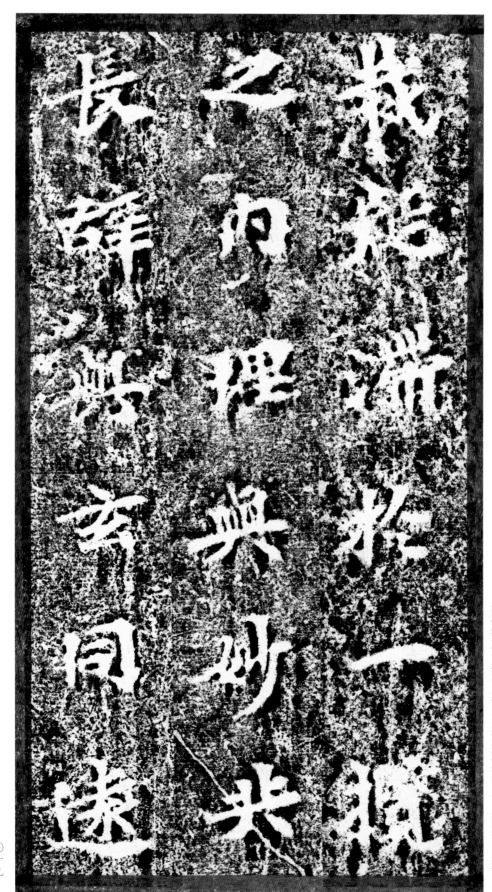

裁疑滯於一攬／之內。理與妙共／長，辞與玄同遠。／

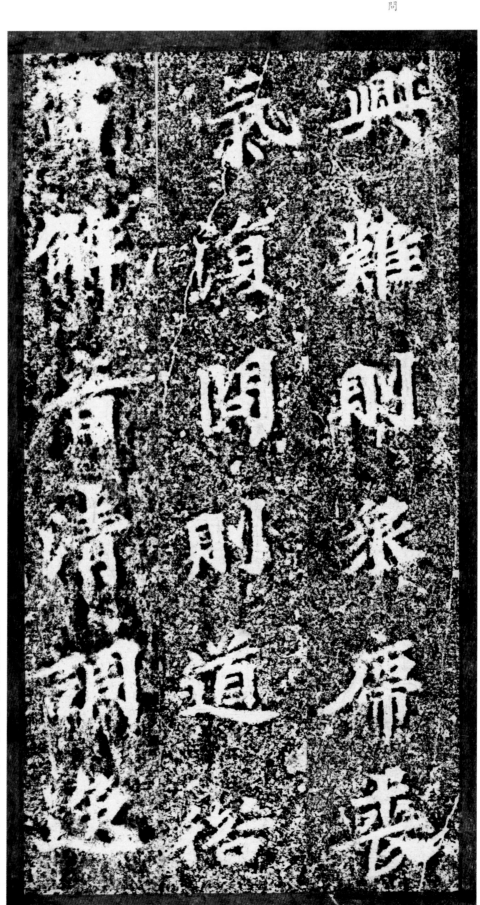

興難則眾席喪 ╱ 氣，復問則道俗 ╱ 雪解。音清調逸， ╱

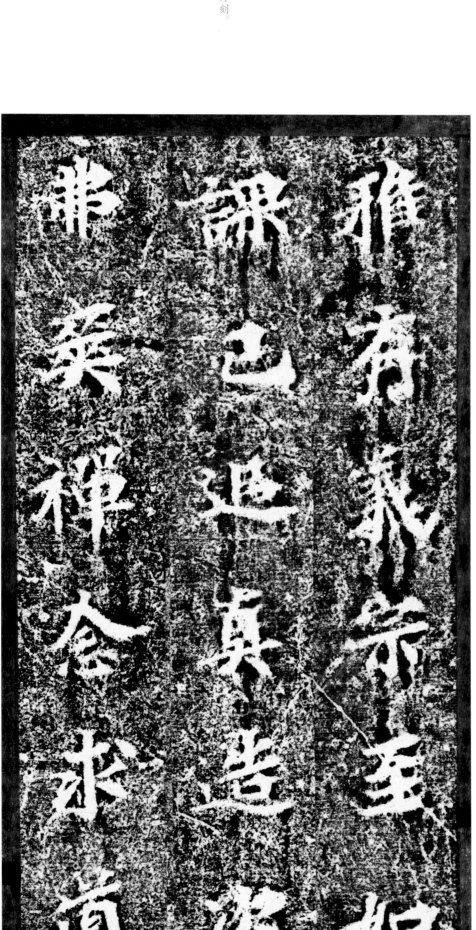

雅有義宗。至如 ╱ 課己追真，造次 ╱ 弗爽，禪念求道，╱

終生莫輟，割寶／營福，捨物如遺，／造經數千，布滿／

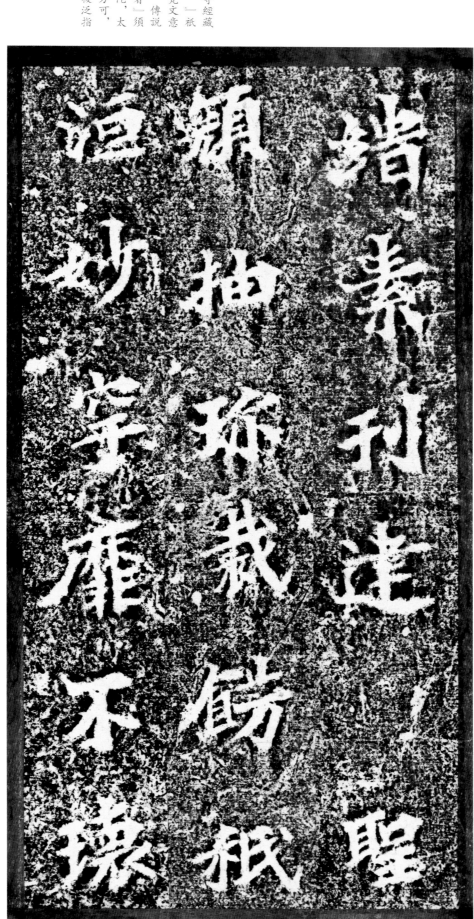

刊建聖顏：指刊造佛像。

餝：同「飾」。

祇洹：即祇園。北周庾信《王張寺經藏碑》：「祇洹之園。」祇園，「祇樹給孤獨園」的略稱，梵文意譯，位於古印度憍薩羅國舍衛城。傳說釋迦牟尼成佛後，富商「給孤獨者」須達多欲購置祇陀太子林園供養佛陀，太子為驗其誠心，言必以金磚鋪地方可。果成，遂允建精舍，請佛說法。後泛指佛寺。

宇：同「宇」，屋宇。

續素，刊建聖／顏，抽珍裁餝，祇／洹妙宇，靡不瓌／

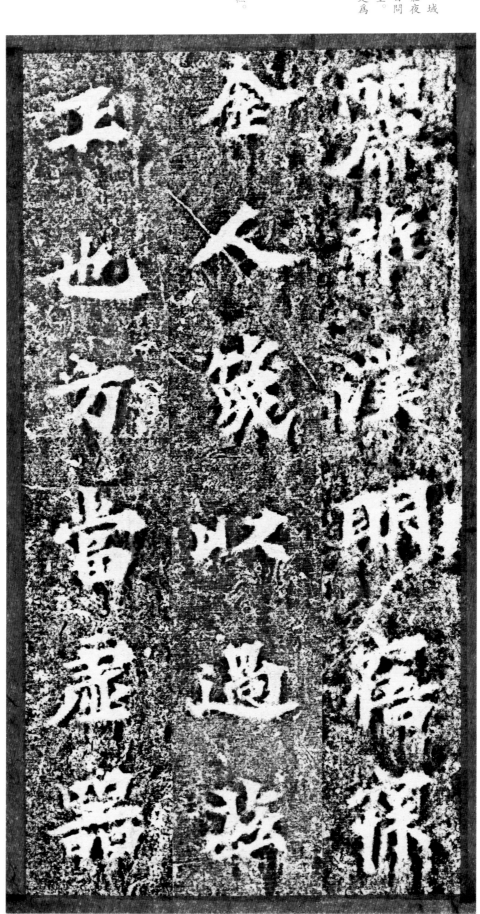

麗，雖漢明寢寐 ／ 金人，箴以過茲 ／ 工也。方當虛器 ／

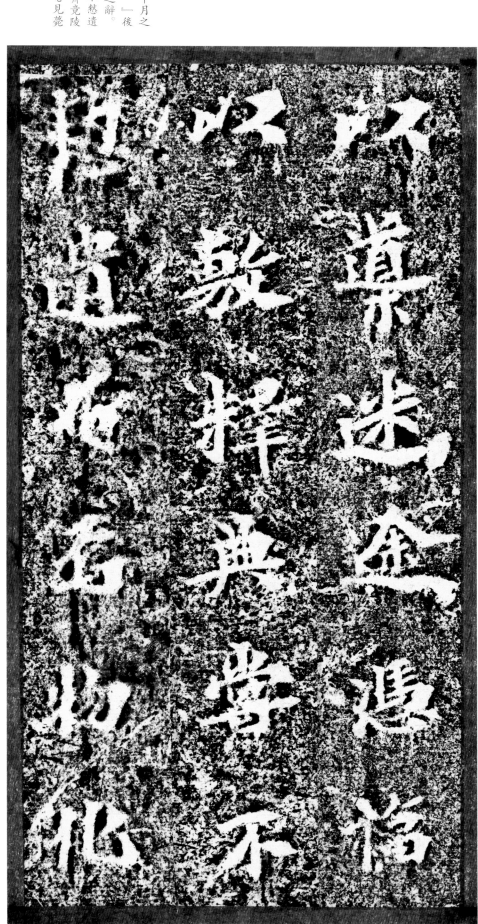

以導迷途，憑福／以敷釋典，嘗不／慜遺，奄焉物化，／

敷：傳布，傳揚。

不慜遺：不願留。《詩·小雅·十月之交》：『不慜遺一老，俾守我王。』後世一般用作對大臣逝世表示哀悼之辭。漢蔡邕《陳太丘碑文》：『天不慜遺老，俾屏我王。』南朝梁任昉《齊竟陵文宣王行狀》：『天不慜遺，奄見薨落。』

正光四年：公元五二三年。正光爲北魏孝明帝元詡年號。

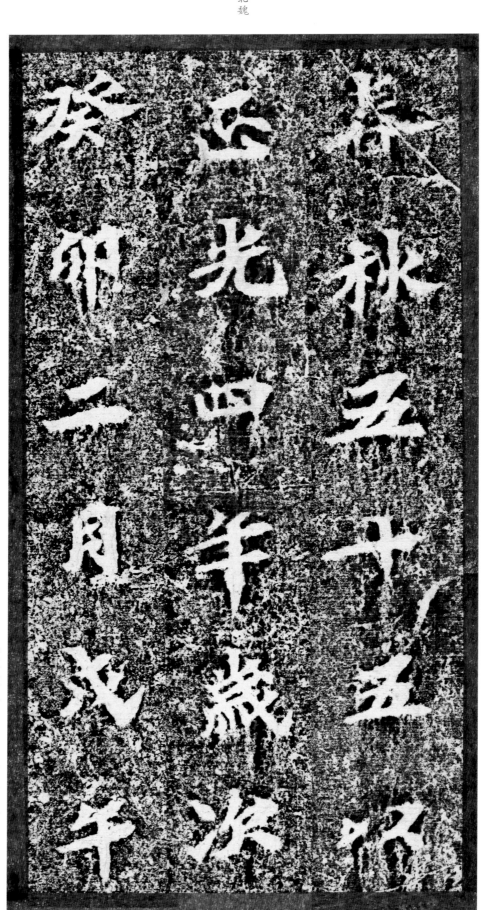

春秋五十五，以 / 正光四年歲次 / 癸卯二月戊午 /

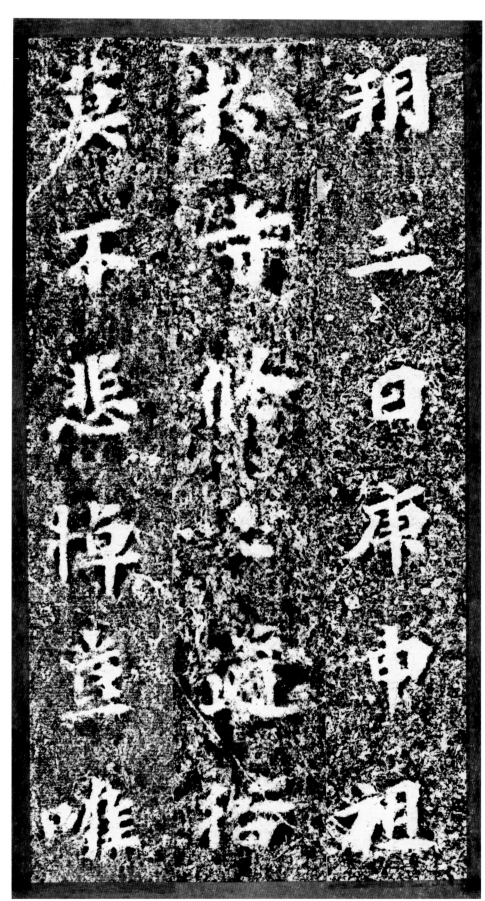

朔三日庚申，祖／於寺。修□道俗，／莫不悲悼，豈唯／

祖：通「殂」，死亡。

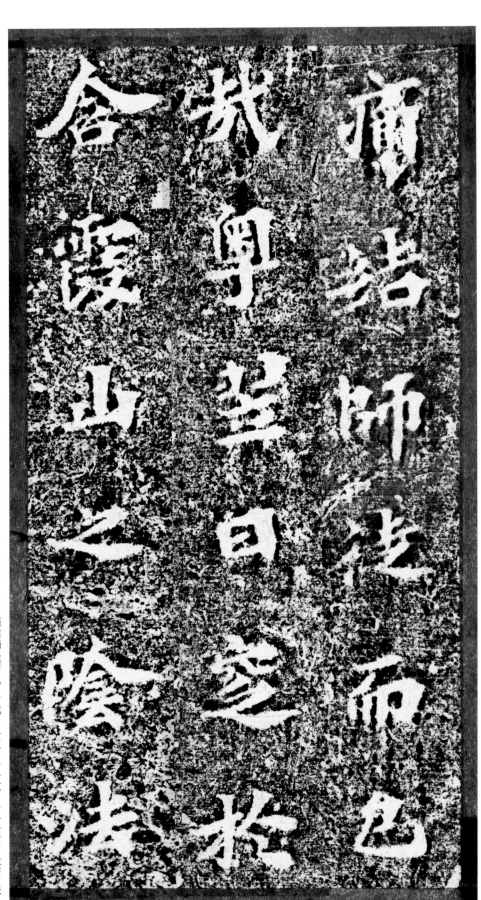

痛惜師徒而已

哉！粵翌日，窆於

含霞山之陰。

粵：發語詞。

窆：下葬，將棺木葬入墓穴。

痛結師徒而已／哉！粵翌日，窆於／含霞山之陰。法／

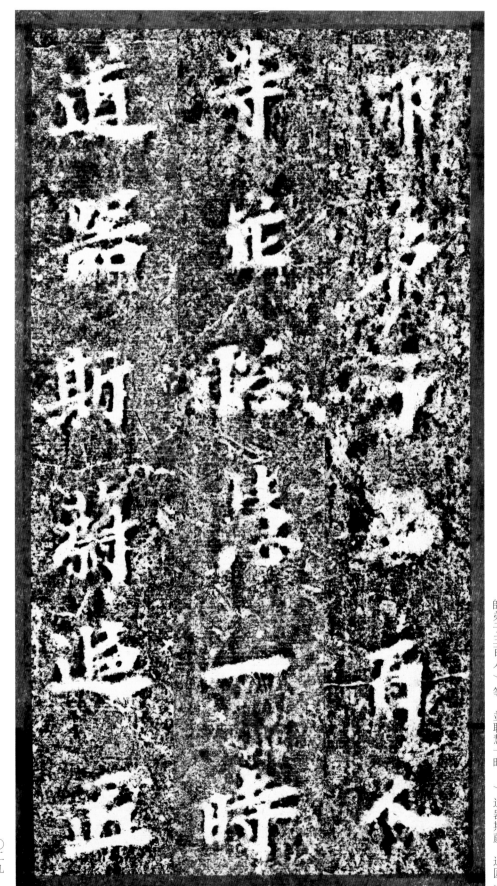

師弟子三百人／等，並聰慧一時，／道器斯蔚，追匠／

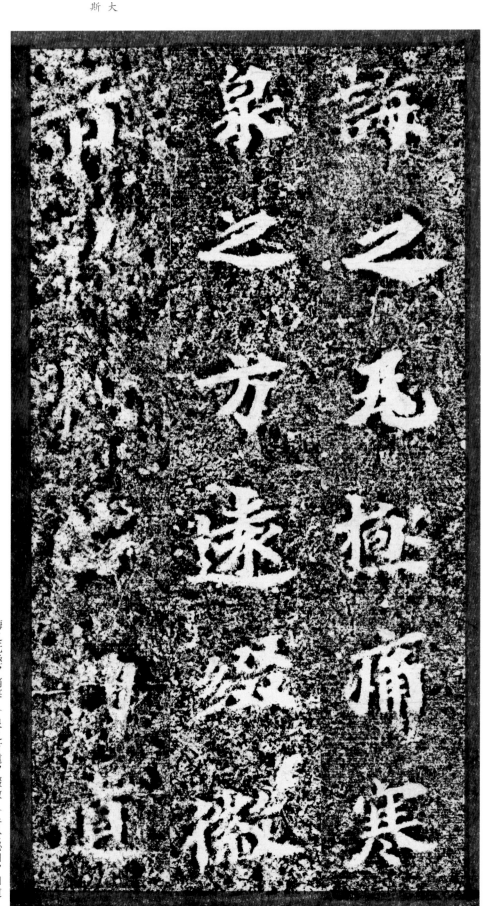

寒泉：黃泉，九泉。

徽音：德音，指名譽雋美。《詩經·大雅·思齊》：「大姒嗣徽音，則百斯男。」鄭玄注：「徽，美也。」

誨之无極；痛寒 ／ 泉之方遠，綴徽 ／ 音於秘□，□道 ／

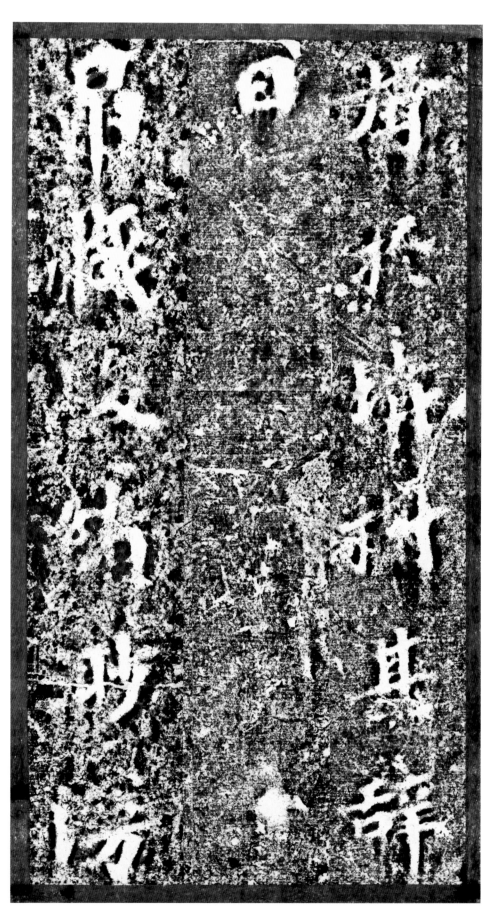

渺瀁：幽遠而虛幻貌。瀁，同『漫』。

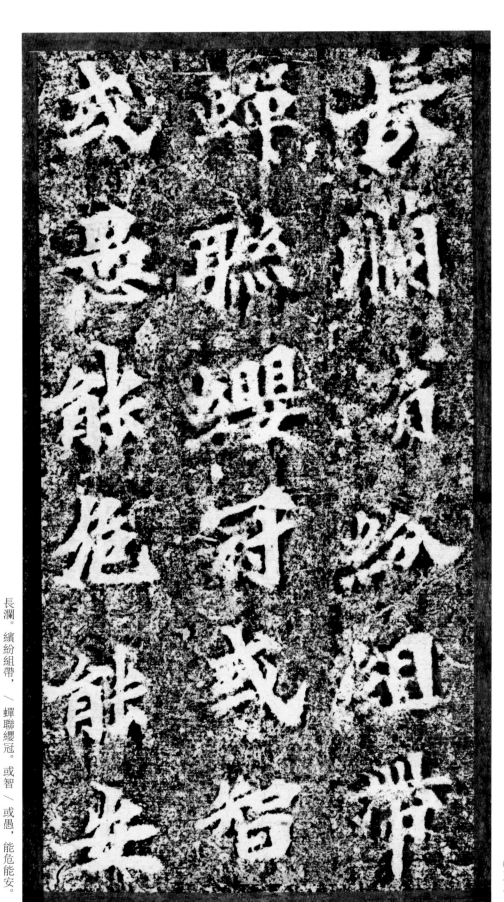

長瀾。繽紛組帶，／蟬聯緌冠。或智／或愚，能危能安。／

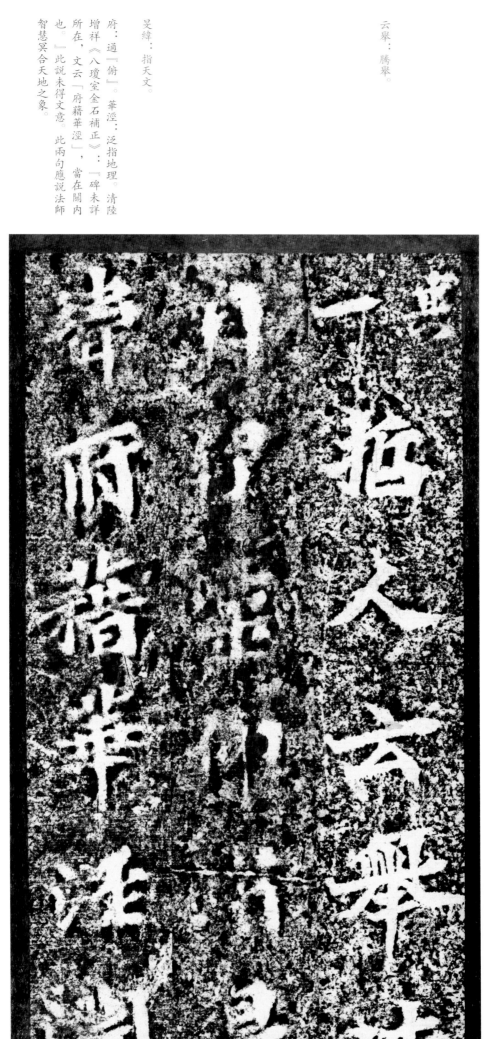

其一。哲人云舉，叶／日智靈。仰口旻／緯，府藉華溼。淵／

云舉：騰舉。

旻緯：指天文。

府：通「俯」。華溼：泛指地理。清陸
增祥《八瓊室金石補正》：「碑未詳
所在，文云「府藉華溼」，當在關内
也。」此說未得文意。此兩句應說法師
智慧冥合天地之象。

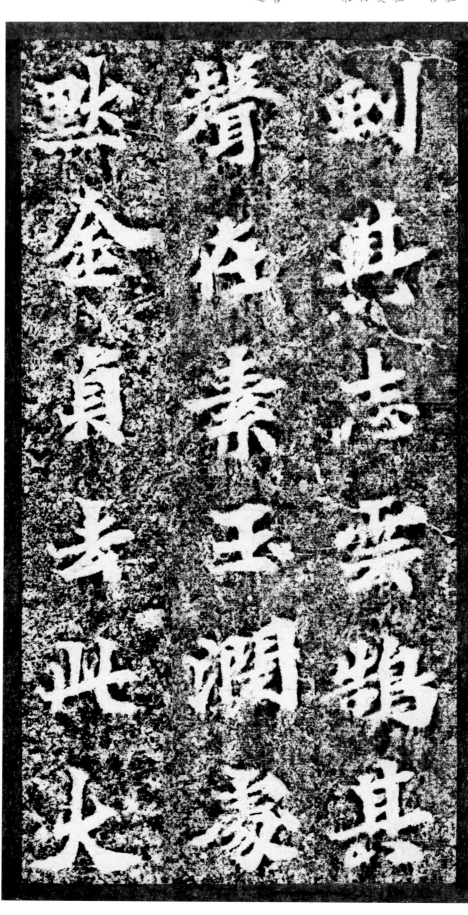

淵虯：潛在淵中的龍，猶言「潛龍在淵」，本謂陽氣潛藏，後因以比喻賢哲隱而未顯，待時而動。《易·乾》：「初九，潛龍勿用……九四，或躍在淵，無咎。」李鼎祚引馬融注：『物莫大於龍，故借龍以喻天之陽氣也。』初九，建子之月，陽氣始動於黃泉，既未萌芽，猶是潛伏，故曰潛龍也。」虯，幼龍，有角曰龍，無角曰虯。

雲鵠：高飛入雲的天鵝。鵠，天鵝，善高飛，鳴聲響亮，常代指志存高遠之人。

金貞：如金子般堅貞不移。

虯其志，雲鵠其／聲。在素玉潤，處／默金貞。去此火／

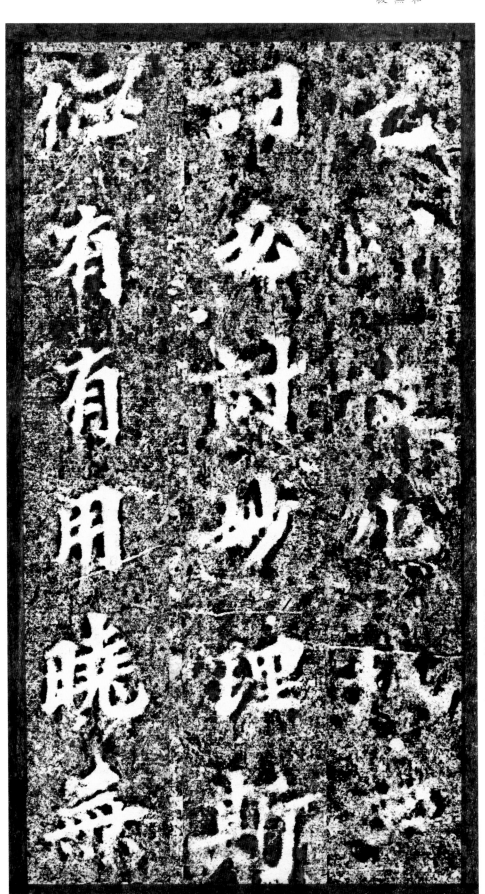

火宅：佛教語，比喻塵世間充滿煩惱和苦難。《法華經·譬喻品》：「三界無安，猶如火宅……眾苦所燒，我皆拔濟。」

宅，歸彼化城。玄／詞必討，妙理斯／征。有有用曉，無／

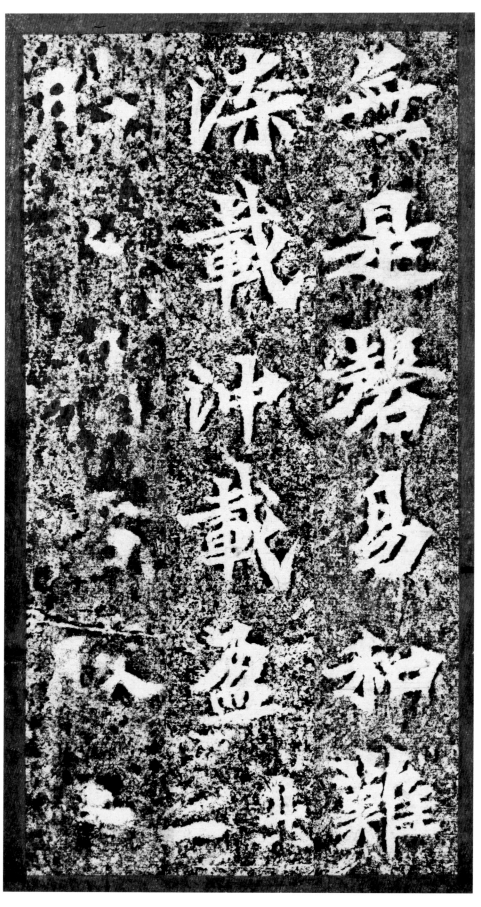

罄：同『磬』，空，盡。

滌：同『涤』，除去，疏通。

無是罄。易和難 / 滌，載沖載盈。其二。 / 晧晧積□，□□ /

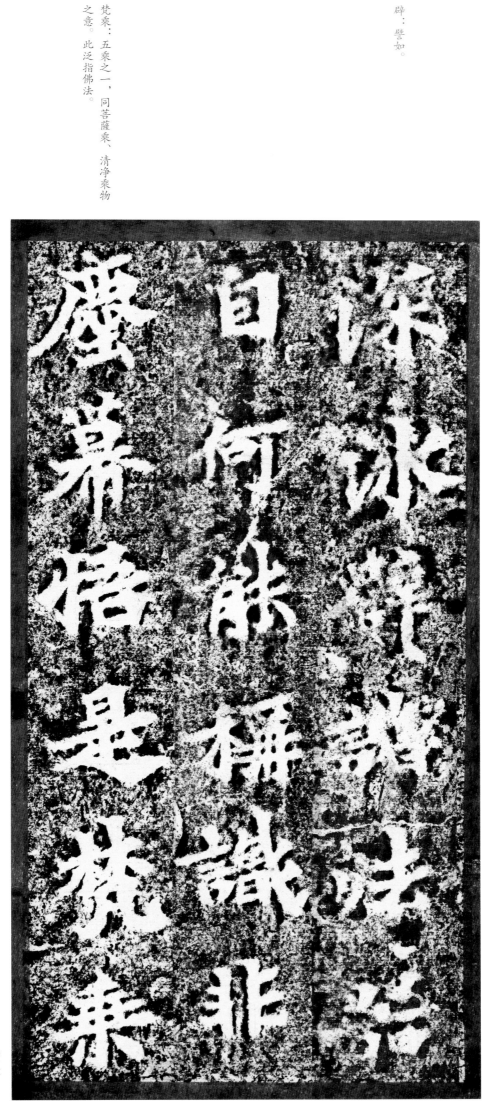

深冰。辟諸法器，／自何能稱。識非／塵幕，悟是梵乘。／

辟：譬如。

梵乘：五乘之一，同菩薩乘、清淨乘物之意。此泛指佛法。

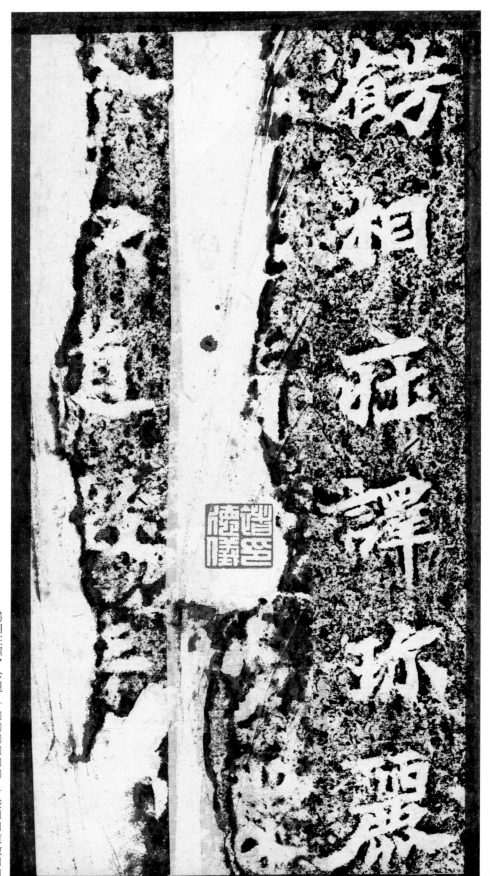

餝相迋譯，珍麗╱□□□□□□□╱發□□道徵□□╱

凌：凌替，衰落，衰败。

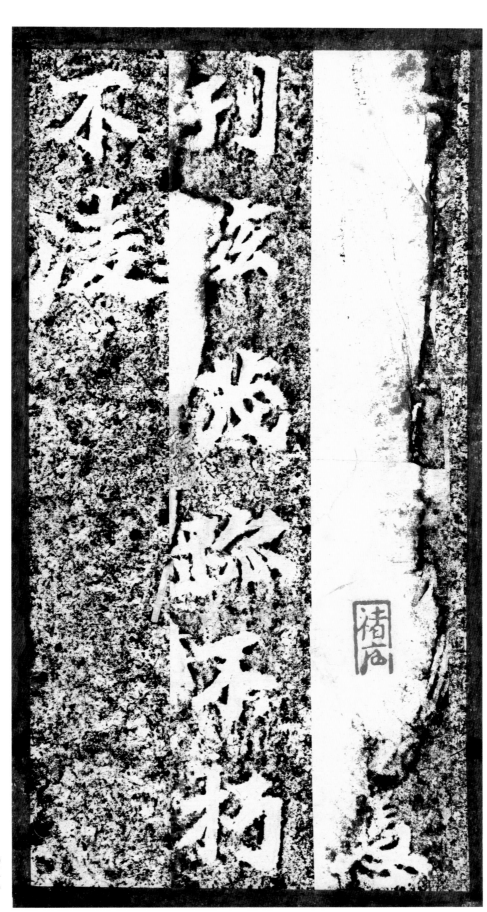

□□□□□□憑。／刊兹茂迹，不朽／不凌。／

此碑書勢雄放不類元魏恆蹊論者謂東坡書體
所自出實則斯石國朝既見於世宋何能效
之為如此說則是王基斷碑上歐陽脩齋歐
陽主為賢聖圍章為不証矣豈不哂元魏
書人自有此一種體然高植墓志書勢縱逸不類
晚香臣与此碑同一法乳雖為歷見道也
禮堂先生以為何如癸卯十一月潛園記

根法師石山東樂安楊側碑

出此未十年即毀而為二此猶未毀

東五貴地滌壞倚人夢許以二石全為

余賭改此亥份論目猶石猶

禮堂照得出三比左封之威題 端方跋

光緒戊戌余典
礼堂先生及鄉名小坡訂交於析津以金石
文字相切磋余酷嗜鐘鼎文字及秦漢石
碣礼堂時方擬補寰宇訪碑錄自兩漢以
至元廉兩遺漏小坡則專收南北朝謂鐘鼎
陶徐贋作漢碑亦真偽相半唐宋遺石
又酒而不苟取也且時謂金曰鐘鼎漢碑乃位

高吾金石而玩者一竟措大也吾曹比何耶余興

孔壺笑其三論說之偏論雄風起而坡石破也

時二君皆耆根法師碑而欲究中之希觀今

年過孔壺扵渡易尚書座上出此見三居然

未鬲本也把玩累日乃並記昔語歸之少年跳

踉諧謔之然如在目前僧持于小坡知其且

笑且罵兩而不能無感此夫

光緒癸卯
李葆恂題記

此碑出土未久即斷兩為之壞老碑估董某得之

云僅拓二十餘紙而石已裂雖未必然亦見未斷

本之難得可覽矣家有未斷濃墨拓一本乃

先兄舊物光緒戊戌年春入京應禮部試自

箬沽乘汽車至天津為某人遺去一書匧碑本

數種皆在其中竟不能蹤迹里之悵恨累日嚴

子五月在禾中適白雲橋吳姓受人舊拓本十

餘品覓而中有是碑拓本墨色輕淡字畫雖

芒歷之可辨實勝濃墨搨本吳兄曰余好

之回臣見贈玉上海亚付褒襪勿之未篆題記頋

檢匿術導之回書數語扵丹庵臣識石亥之厚

謹宣統三季夏六月餘杭褚德彝記扵天津

久中如朗上之在汶北水任濟水任云水藥屏

太山朗兰谷注喬沙門芒僧朗之事佛囯凌頥学

洞通大石氣綿囙詔之朗云召

歷代集評

駢文樸茂，書法端麗，李北海盡得其妙，是北碑之傑出者。

——清·陸增祥《八瓊室金石補正》

極峭緊而極排，兩者相反而能兼之，得之未曾有也。

——清·陸增祥《八瓊室金石補正》

魏碑多隸體，而亦多寒瘦氣，求其神韻之佳者絕少，此獨跌宕風流，尚在《蕭憺碑》之上。

——清·陸增祥《八瓊室金石補正》

東坡所祖，推斷此種。

——清·楊守敬《激素飛清閣評碑記》

太和之後，諸家角出，奇逸則有若《石門銘》……峻宕則有若《張黑女》《馬鳴寺》……統觀諸碑，若遊群玉之山，若行山陰之道，凡後世所有之體格無不備，凡後世所有之意態亦無不備矣。

——清·康有爲《廣藝舟雙楫》

《張黑女碑》……峻宕則有若《石門銘》《馬鳴寺》輔之。

——清·康有爲《廣藝舟雙楫》

《張黑女碑》雄强無匹，然頗帶質拙，出於漢《子遊殘碑》，《馬鳴寺》略近之，亦是衛派。唐人寡學之，惟東坡獨肖其體態，真其苗裔也。

——清·康有爲《廣藝舟雙楫》

《馬鳴寺碑》側筆取姿，已開蘇派，『在汶北』等字，與坡老無異。

——清·康有爲《廣藝舟雙楫》

古今之中，唯南碑與魏爲可宗。可宗爲何？曰：有十美：一曰魄力雄强，二曰氣象渾穆，三曰筆法跳越，四曰點畫峻厚，五曰意態奇逸，六曰精神飛動，七曰興趣酣足，八曰骨法洞達，九曰結構天成，十曰血肉豐美。是十美者，唯魏碑、南碑有之……《張玄》爲質峻偏宕之宗，《馬鳴寺》輔之。

——清·康有爲《廣藝舟雙楫》

《馬鳴寺》若野竹過雨，輕燕側風。

——清·康有爲《廣藝舟雙楫》

支道林愛畜馬，或問之，曰：『吾賞其神俊。』吾平生酷嗜《根法師碑》，亦如此。

——清·梁啓超《碑帖跋》

圖書在版編目（CIP）數據

馬鳴寺根法師碑/上海書畫出版社編.—上海：上海書出版社，2022.1
（中國碑帖名品二編）
ISBN 978-7-5479-2796-0

I.①馬... II.①上... III.①楷書－碑帖－中國－北魏 IV.①J292.23

中國版本圖書館CIP數據核字（2022）第004973號

ISBN 978-7-5479-2796-0
定價 56.00元

中國碑帖名品二編〔七〕

馬鳴寺根法師碑

本社 編

責任編輯　馮磊
審　讀　陳家紅
圖文審定　田松青
責任校對　郭曉霞
封面設計　王崢
整體設計　馮磊
技術編輯　包賽明

出版發行　上海世紀出版集團
　　　　　上海書畫出版社
地址　上海市閔行區號景路159弄A座4樓
郵政編碼　201101
網址　www.shshuhua.com
E-mail　shcpph@163.com
印刷　上海雅昌藝術印刷有限公司
經銷　各地新華書店
開本　710×889mm　1/8
印張　6.5
版次　2022年6月第1版
　　　2022年6月第1次印刷
書號　ISBN 978-7-5479-2796-0
定價　56.00元